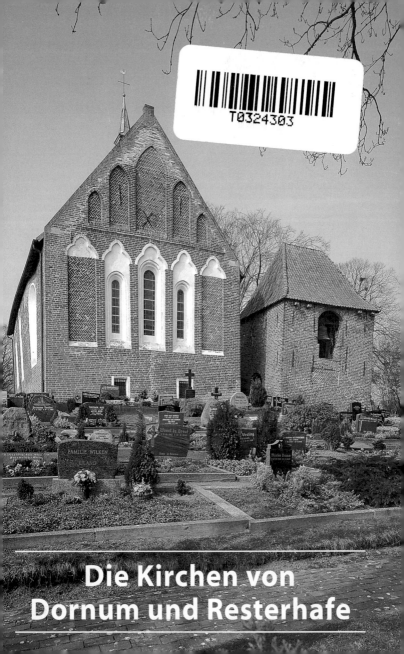

Die Kirchen von Dornum und Resterhafe

Die Kirchen von Dornum und Resterhafe

von Hermann Rector

Die Bartholomäuskirche in Dornum

Vorgeschichte

Nur wenige Kilometer von der Küste entfernt erhebt sich auf hoher Warf der Marktflecken Dornum. Die genaue Entstehung des Ortes liegt im Dunkeln, man kann aber vermuten, dass Menschen schon vor ca. 2000 Jahren eine natürliche Geestinsel dazu nutzten, das umliegende fruchtbare Land zu besiedeln und zu bewirtschaften.

Die Christianisierung des friesischen Küstenraumes erfolgte etwa um das Jahr 800 durch die Missionare *Liudger* und *Willehad*. Während der in Friesland geborene Missionar und spätere Bischof von Münster Liudger den westlichen Teil missionierte, war der gebürtige Angelsachse Willehad vorwiegend im östlichen Teil Frieslands tätig. Trotz zahlreicher Rückschläge und des Einflusses der heidnischen Wikinger konnte das Christentum allmählich Fuß fassen. Um das Jahr 1070 soll es »ungefähr fünfzig Kirchen« gegeben haben.

Der Aufbau der einzelnen Kirchspiele erfolgte durch Send- oder Taufkirchen. Dornum gehörte neben Westeraccum, Roggenstede und Westerholt zur Sendkirche Ochtersum.

Da die Marsch ein unwegsames Gelände war, wurden Kirchen in unmittelbarer Nähe der Dörfer gebaut. Sonst ist nicht zu erklären, dass in einem Abstand von nur wenigen Kilometern Kirchen in Dornum, Resterhafe, Westeraccum und Nesse entstanden. Im 13. Jahrhundert war in der Umgebung überall der Ausbau der Kirchspiele abgeschlossen.

Bauzeit der Kirche

Zunächst benutzte man Ende des 12. Jahrhunderts aus Mangel an anderen Baustoffen Quader aus Granit, der seit der letzten Eiszeit weit verstreut das Land bedeckte. Anfang des 13. Jahrhunderts ging man dazu über, beim Kirchenbau Tuffstein zu verwenden. Da der

Innenansicht der Bartholomäusirche in Dornum nach Osten ▶

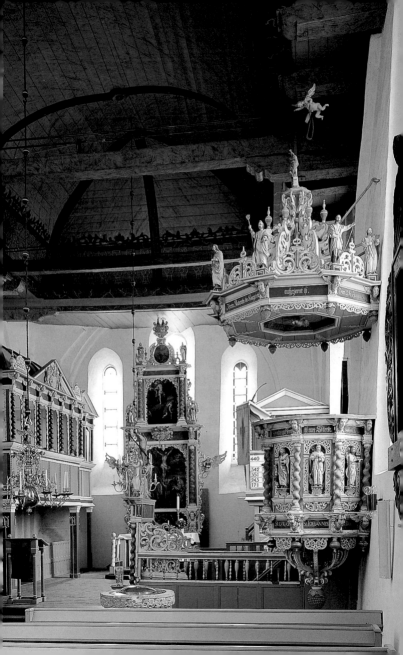

Tuffstein per Schiff über den Rhein und die Nordsee angeliefert wurde, ist verständlich, dass Kirchen aus diesem Material nur in unmittelbarer Küstennähe entstanden (z.B. in Nesse und Arle).

Ab Mitte des 13. Jahrhunderts wurden in großer Zahl Backsteinkirchen nach niederländischem Vorbild erbaut. In diese Zeit (1270/80) fiel auch die Errichtung der Bartholomäuskirche in Dornum. Sie entstand als gewölbte Saalkirche mit geradem Ostabschluss.

Namensgebung der Kirche

Die Kirche trägt den Namen des **Apostels Bartholomäus**. Vom Leben des Bartholomäus wissen wir fast nichts. Die Bibel erwähnt nur seinen Namen. Wie bei allen Aposteln ranken sich jedoch um sein Leben Legenden. So wird erzählt, dass Bartholomäus nach Indien gezogen sei, um dort den christlichen Glauben zu verkünden. Dort soll er auf brutale Weise hingerichtet worden sein: Man zog ihm bei lebendigem Leib die Haut ab. Wegen der Art seines Todes wurde das Messer zum Symbol für Bartholomäus, meist zusammen mit einer Bibel, die ihn als Apostel ausweist.

Dass Bartholomäus der Patron unserer Kirche ist, ist historisch gesichert durch das Testament von *Eger Tannen Kankena* (gest. 1497), dem einstigen Besitzer der Dornumer Osterburg. Darin heißt es: »Zuerst befehle ich in meiner Todesstunde meine Seele Gott und seiner gesegneten Mutter, meinen heiligen Aposteln Petrus und Paulus, meinem geschätzten Patron Bartholomäus und allen Heiligen Gottes. Meinen sterblichen Leichnam überlasse ich der christlichen Gruft in der Kirche zu Dornum, wo ich bei meinen Vorfahren ruhen will« (Ostfriesisches Urkundenbuch Nr. 1566/67; hochdeutsche Übertragung). Ferner ist Bartholomäus auf dem Abendmahlskelch der Gemeinde aus dem Jahre 1467 abgebildet, neben Jakobus, Johannes, Petrus und dem segnenden Christus mit der Weltkugel.

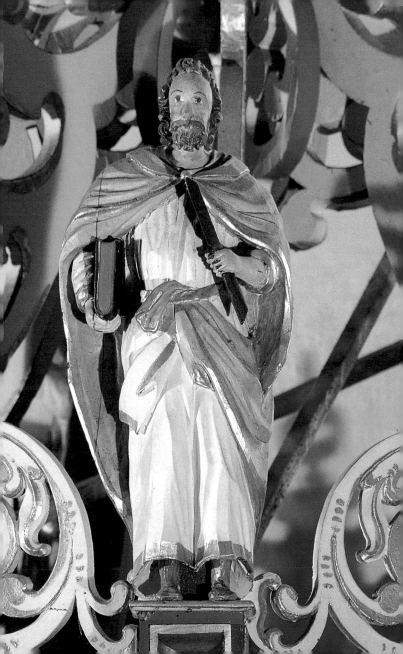

Glockenturm und Geläute

Nördlich der Kirche befindet sich auf dem Friedhof der mächtige **Glockenturm**. Der Grund, dass der Turm abseits der Kirche steht, liegt wohl darin, dass man zunächst nur das Gotteshaus errichtete und erst später den Glockenturm hinzubaute. Aber auch statische Gründe kann man nicht ausschließen. Der Turm ist 7,50 Meter hoch und hat eine fast quadratische Grundfläche mit Seitenlängen von 4,70 und 4,65 Meter (ursprünglich wohl gleich lang). Die Stärke des Mauerwerks beträgt 1,45 Meter.

An der Nordseite wird das Mauerwerk unter dem Schallloch durch eine Ausnischung mit Flechtmotiven unterbrochen, während sich an der Ostseite ein Fischgrätenmuster befindet. Das Fischgrätenmuster entspricht der Blendmauerverzierung am Ostgiebel der Kirche.

Das **Geläute** besteht aus drei Glocken unterschiedlichen Alters. Die älteste Glocke befindet sich im östlichen Schallloch und soll nach dem Urteil von Sachverständigen bereits um das Jahr 1200 gegossen worden sein. Sie hat eine von den anderen Glocken abweichende Form und zeigt als Verzierung den Namen »Johanna« und ein 9,5 Zentimeter breites Ornamentband in Wachsfadentechnik, darunter ein Alpha und Omega mit Kreuz. Ihr Durchmesser beträgt 1,13 Meter. Gegenüber, im westlichen Schallloch, befindet sich eine kleinere Glocke mit dem Durchmesser 0,98 Meter. Sie wird in das 13. Jahrhundert datiert. Die größte Glocke im nördlichen Schallloch hat einen Durchmesser von 1,45 Meter. Sie weist einen Fries mit sphinxartigen Figuren auf, dazu einen Christuskopf und zwei Engelsköpfe. Laut lateinischer Inschrift ließ *Hero Mauritz von Closter* (gest. 1673) diese Glocke 1647 zusammen mit einer Glocke für den Schlossturm von dem lothringischen Glockengießer *Claudius Voillo* gießen.

An der Westseite des Glockenturmes brachte man im Jahre 1959 zwei **Gedenksteine** für die im Zweiten Weltkrieg Gefallenen der Kirchengemeinde Dornum an.

Rundgang um die Kirche

Die Bartholomäuskirche ist im heutigen Zustand außen 26,4 Meter lang und 12,25 Meter breit. Die Mauern haben eine Dicke von rund 1,5 Metern. Das Mauerwerk besteht aus schweren Klostersteinen und ist durch Granitsteine im Fundament gesichert. Zum Aufbau der Mauern benutzte man damals Muschelkalk, der aus den Schalen der Herzmuschel entstanden ist. Die Wände wurden durch im Inneren angebrachte Stützbalken befestigt, die durch starke Maueranker gehalten werden.

Nordseite

Die relativ schlichte Nordseite hat zwei Fenster und eine Tür mit einem kleinen Vorbau. Lange Jahre hindurch hat diese Tür als Haupteingang gedient, bis man ihn im Zuge von Restaurierungen 1995 an die Westseite verlegte. Die Fenster in der Nordseite sind in ihrer originalen Form erhalten.

Westseite

Die westliche Front zeigt oben drei weiße Blenden, darunter einen Vorbau, den man wahrscheinlich errichtete, als die Kirche um 1700 etwa 3,5 Meter verkürzt wurde. Der Vorbau diente in früherer Zeit als Leichenhalle, heute ist er der Eingangsbereich zur Kirche. Ein Blick von hier auf den umliegenden Friedhof macht den enormen Höhenunterschied zum Umland deutlich: Er beträgt 8 Meter über NN. Bevor man im 16. Jahrhundert eine Deichlinie schuf, die auch schweren Sturmfluten standhielt, hatte St. Bartholomäus oftmals den Bewohnern als Zufluchtsstätte gedient.

Südseite

Die Südwand zeigt unverkennbar, dass die Jahrhunderte an dem Gotteshaus gearbeitet haben. Man erkennt noch alte rundbogige Fenster, die heute zugemauert sind. Es waren teilweise recht kleine Fenster, die das Licht nur spärlich eindringen ließen. Später, wahrscheinlich erst nach der Reformation, entstanden zunächst das mitt-

lere Fenster und danach die beiden Spitzbogenfenster mit einem Mittelstab, der sich nach oben kelchartig verzweigt. Dem Nordeingang schräg gegenüber befindet sich eine mit einem Rundstab versehene zweite Tür. Sie wurde schon vor Jahrhunderten zugemauert und dürfte noch aus einer Zeit stammen, als man getrennt nach Geschlechtern die Kirche betrat.

Ostseite

Wie in den meisten historischen Kirchen hat die Ostseite als Ort der aufgehenden Sonne und der Wiederkunft Christi besondere Bedeutung. So ist der Ostgiebel der Bartholomäuskirche reicher gegliedert als der Westgiebel. Durch Längswulste in Flächen aufgeteilt, befinden sich im Giebelfeld fünf rundbogige Blenden im Fischgrätenmuster. Im mittleren Teil sind drei lange Fenster ohne Rücksprung mit Kleeblattbogen, flankiert von zwei ebenso hohen Blenden ebenfalls im Fischgrätenmuster mit Kleeblattverzierung.

Unten an der Ostseite sieht man zwei vergitterte Fenster, die ein spärliches Licht in die Krypta, die Ruhestätte der früheren Häuptlinge von Dornum, fallen lassen.

Kirchenraum und Ausstattung

Bevor wir durch den westlichen Vorbau die Kirche betreten, betrachten wir die sparsamen, aber wirkungsvollen Friese aus Strombändern und Rundbogenreihen des Portals. Sie sind charakteristische Elemente der mittelalterlichen Backsteinarchitektur.

Der Kirchenraum gliedert sich in Kirchenschiff und Chorraum, getrennt durch drei Treppenstufen, und besticht durch seine für ostfriesische Verhältnisse außergewöhnliche Ausstattung. Diese Ausstattung verdankt die Kirche den früheren Burg- und Schlossherren von Dornum, die gleichzeitig Patrone der Kirche waren.

Die erste Besonderheit stellen die zahlreichen **Emporen** und **Priechen** dar. Während die Orgelempore den Raum im Westen abschließt, erheben sich an der Nordseite zwei Emporen, wobei der Herrenstuhl mit reichem Schnitzwerk und dem Wappen der Familien

von Closter/Kankena besonders beeindruckt. Er entstand in der Zeit des Barocks um 1660. Bis dahin diente die kleinere, der Kanzel gegenüberliegende Empore aus dem Jahre 1585 den Dornumer Häuptlingen als Herrenstuhl. Die übrigen Emporen und Priechen waren den früheren Besitzern der Osterburg sowie reicheren Bauerngeschlechtern zugeordnet.

Die Wände des Kirchenraumes sind mit alten **Grabsteinen** und **Epitaphen** verziert und dokumentieren die enge Verbindung zur früheren Häuptlingsgeschichte. Dies wird auch deutlich an dem **Bruchstück einer Kirchenbank** des 15. Jahrhunderts, die mit Tiersymbolen von Häuptlingsgeschlechtern geschmückt ist: Löwe (Beninga) und Bär (Attena).

Deutlich zu erkennen sind noch die Ansätze des früheren Rippengewölbes an den Wänden. Dieses Rippengewölbe musste um 1700 wegen Einsturzgefahr abgetragen werden und wurde durch ein hölzernes Tonnengewölbe ersetzt. Das ursprüngliche Gewölbe war unterteilt in drei einzelne Joche, wie sie ähnlich noch in der Kirche von Westeraccum sichtbar sind. Der Ursprung dieser Gewölbeart liegt in Westfalen und Südfrankreich.

Die **Fenster** der Kirche wurden im Zuge der Restaurierung im Jahre 1995 erneuert.

Kanzel

Beim Eintritt in den Kirchenraum erweckt die Kanzel mit ihrem reichen Figurenschmuck besondere Aufmerksamkeit. Sie ist ein Werk der Bildhauerfamilie *Kröpelin* aus Esens und ersetzte den »Predigtstuhl« von 1597. Die Kanzel wurde der Kirche von *Gerhard III. von Closter* (1635 bis 1678) und seiner Gemahlin *Dorothea Magdalena von Fränking* (1634 bis 1682), der Tochter des jeverschen Regierungspräsidenten Johann Sigismund von Fränking, geschenkt. Dorothea Magdalena stiftete auch den Abendmahlskelch und die Hostiendose. Die Inschrift lautet:»Dorothea Magdalena von Closter / geborene von Fränking / Fraue zu Dornum / undt Petkum / Anno 1660«.

Der **Kanzelfuß** besteht aus einer großen Weintraube, die an einem Kranz von schneckenförmigen Verzierungen unter dem Kanzelkorb

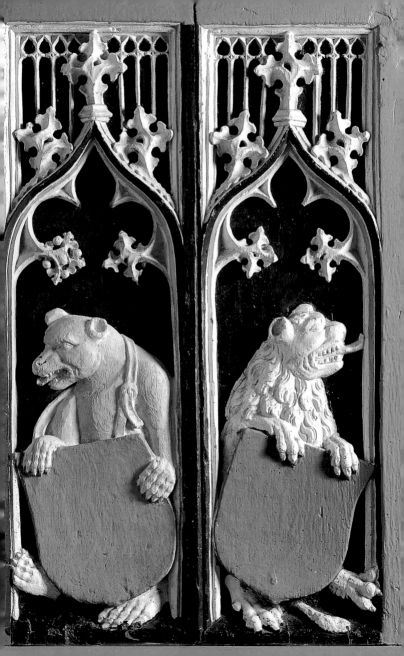

angebracht ist. Die Traube tritt nicht nur hier auf, sondern auch unter dem Rand des Schalldeckels, über dem dritten Altarbild, am Treppenaufgang und erinnert an eine der Abschiedsreden Jesu: »Ich bin der Weinstock, ihr seid die Reben« (Joh. 15,5).

Auf den von gewundenen Säulen flankierten Kanzelfeldern stehen die vier Evangelisten und Paulus. Über ihnen liest man den Schlusssatz aus Nehemia 8,10: »Bekümmert euch nicht, denn die Freude am Herrn ist eure Stärke«. Die Evangelisten sind mit ihren Attributen nach Hesekiel 1 und Offenbarung 4 dargestellt. So erhielt Matthäus als Attribut den geflügelten Menschen als Hinweis auf die menschliche Abstammung Christi, Markus den Löwen zur Bekräftigung seiner Wunderkraft, Lukas den Stier als Symbol des Sühneopfers und Johannes den Adler als Zeichen der göttlichen Natur Christi. Bei Johannes ist zu beachten, dass der Adler das Attribut des Evangelisten ist, dass dagegen der Kelch ihn als Jünger Jesu ausweist. Paulus erscheint im fünften Kanzelfeld mit dem Schwert, einer Andeutung auf seinen Märtyrertod, den er in Rom erlitt.

Weitere Apostel haben ihren Platz auf der Pforte zum **Kanzelaufgang**. An erster Stelle (mit dem Schlüssel) steht Petrus, daneben (mit dem Schrägkreuz) sein Bruder Andreas, schließlich (mit dem Kelch) Johannes, der Lieblingsjünger Jesu. Unter diesen dreien steht der Satz aus 1. Korinther 1,23: »Wir aber predigen den gekreuzigten Christus, den Juden ein Ärgernis, den Griechen eine Torheit«.

Acht weitere Apostel erblicken wir auf dem Rand des **Schalldeckels**, jedes Mal auf einer etwas vorspringenden Platte. Die Randleiste trägt die Inschrift: »Die Witwe D. Jakops verehrte der Kirche 100 gl. unter Disposition des Kirchenverwalters O. H. Hagius. Wovon zu ihrem Andenken die Kanzel etc. aufgezierret ist. Den 26. Aug. 1799«. Die Apostel auf dem Schalldeckel tragen ihre Attribute, die als Hinweis auf ihren Märtyrertod gedeutet werden: Thomas (Lanze), Jakobus der Jüngere (Walkerstange), Judas Thaddäus (Keule), Philippus (Stabkreuz), Bartholomäus (Messer), Jakobus der Ältere (Pilgerstab mit Schöpfmuschel), Simon der Zelot (Säge) und Matthäus (Beil). In der Mitte des Schalldeckels vereinigt sich das aufstrebende Knorpelwerk zu einer pyramidenförmigen Bekrönung. Gehalten von zwei

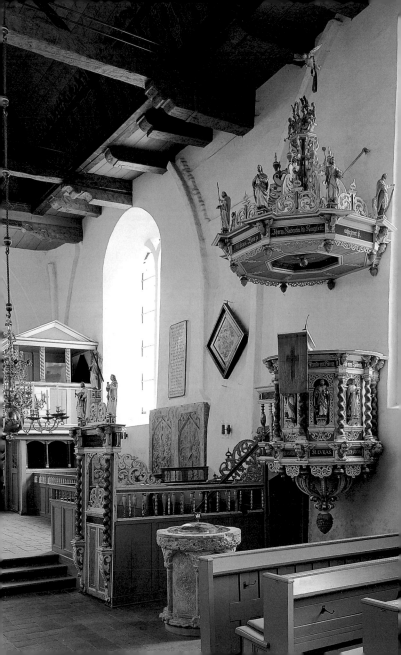

Löwen entfalten sich links vom Beschauer das Kankena-Closter'sche Wappen mit Adler und Münzen und rechts das Wappentier der Familie von Fränking, ein flugbereiter Rabe, als Erinnerung an die Stifter der Kanzel. Den Abschluss nach oben bildet der schwebende Engel mit dem Siegeskranz.

Taufstein und Grabplatte

Vor der Kanzel steht der **Taufstein**. Er zählt zum »Bentheimer Typ« und entstand um 1270/80. Er gehört zu den wenigen erhaltenen Ausstattungsstücken aus der vorreformatorischen Zeit der Kirche. Die zylindrische Cuppa ist durch sechs schlanke Säulen in Arkadenfelder gegliedert und ohne figürlichen Schmuck. Jede Säule ruht unten auf einem kleinen Ungetüm, das so dargestellt ist, als ob es aus der Erde emporsteigt. Ein ringförmiger Wulst verbindet alle Ungetüme miteinander. Sie verkörpern die Mächte der Finsternis, die durch die Taufe siegreich überwunden werden. Das Kapitell der Säulen besteht aus einem Wulst mit Verzierungen und einer kleinen Deckplatte. Den Abschluss der Arkadenfelder bilden gleichförmige Rundbogen. Um die Öffnung der Cuppa verläuft ein Fries mit Blättern und Weintrauben. Die Zwickelfelder zwischen Rundbogen und Fries sind mit Kleeblättern ausgefüllt, einem in der Gotik häufig verwendetem Schmuckmotiv.

Zu Ostern 1967 erhielt der wertvolle Taufstein eine neue Messingschale mit Deckel. Auf dem Ring der Schale stehen Worte aus Jesaja 43,1:»Fürchte dich nicht, denn ich habe dich erlöst. Ich habe dich bei deinem Namen gerufen. Du bist mein.«

Hinter dem Taufstein liegt eine kostbar figurierte **Grabplatte** aus belgischem Blaustein. Der geharnischte Ritter, der von zwei Knappen flankiert wird, ist Häuptling *Gerhard II. von Closter*, der 1594 in Emden bei einem Sturz von der Treppe zu Tode kam. Er war ein Freund und Förderer des Astronomen und Theologen David Fabricius, den er zum Pfarrer an die Kirche zu Resterhafe berufen hatte. Fabricius hielt die Trauerrede bei seinem Begräbnis.

Der Ritter ist mit gefalteten Händen dargestellt, Helm und Handschuhe sind abgelegt (nach der Maßgabe von 1. Korinther 11,4.7). In

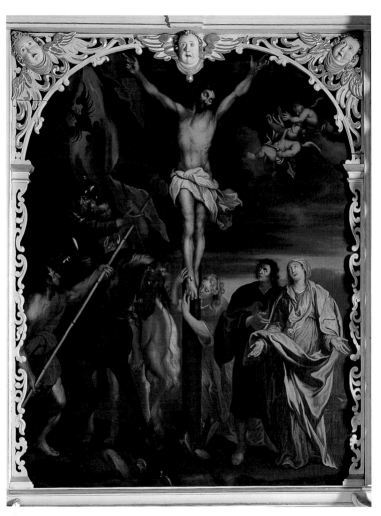

▲ *Altarbild mit Kreuzigung, Kopie nach Anthonys van Dyck*

den Ecken erkennt man die Wappen der Familien von Closter und Ripperda. Die Gemahlin von Gerhard von Closter, *Hinrika*, errichtete dem Verstorbenen den prächtigen Grabstein mit der Inschrift: »Anno 1594 den 30 Dezemb Hora 12 des Nachtes is der Edelsvester gestrenger Gerhart von Closter tho Dornum und Petkum etc hovetling im Heren selich entslapen«.

Ursprünglich lag dieser Stein im Chorraum direkt über der Erbgruft der Herren von Dornum. Weil er bei kirchlichen Handlungen jedoch sehr hinderlich war, erhielt er bei der Kirchenrenovierung 1995 einen neuen Platz.

Altar

Der Altar ist ein Geschenk von *Haro Joachim von Closter*, dem letzten männlichen Vertreter seines Geschlechtes aus dem Jahre 1683. Hergestellt wurde er wie die Kanzel von der Bildhauerfamilie *Kröpelin* aus Esens. Den vorher hier befindlichen Altar aus dem Jahr 1558 schenkte man der Kirche in Roggenstede, wo er bis heute steht. Dieser ehemalige Altar mit den zehn Geboten und den Einsetzungsworten des Abendmahls war von *Gerhard II. von Closter* und seiner Gemahlin *Hinrika Ripperda* gestiftet worden. Als Votivgabe war daran eine Tafel befestigt, die alte Wappen, neunzehn goldene Münzen, das Wappen der Familie von Closter und einen Turnierreiter der Ripperda zeigte. Nach einer Restaurierung wurde die Tafel entfernt und befindet sich jetzt als Leihgabe am Kamin in der Beningaburg.

Die Altarbilder stellen Szenen aus dem Leben und Sterben Christi dar. Die Predella zeigt die Einsetzung des Abendmahls, das Hauptbild darüber die Kreuzigung in einer zeitgenössischen Kopie nach dem flämischen Meister *Anthonys von Dyck* (1599–1641). Es folgt eine Darstellung der Auferstehung und ganz oben die Himmelfahrt. Die Seiten sind ornamentiert und verziert mit dem Anker als Symbol der Hoffnung sowie dem Kreuz als Zeichen des Glaubens. Auf den oberen Absätzen erscheinen Figuren der vier Evangelisten. Im mittleren Teil befinden sich Wappen nicht bekannter Familien, die sich wahrscheinlich an den Kosten beteiligt haben. Gekrönt wird der prächtige Altar mit dem Wappen der Familien von Closter und Kankena.

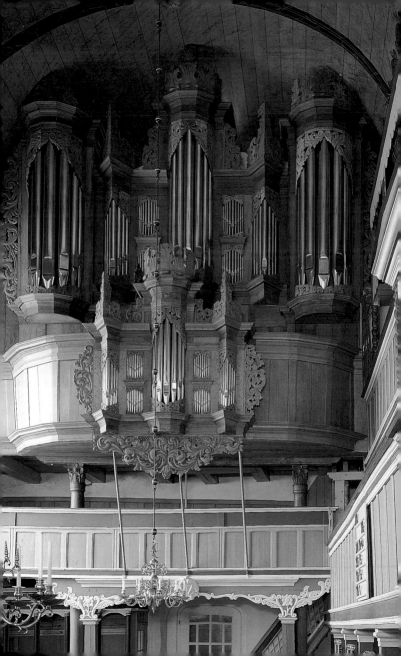

Die Orgel

Gegenüber dem Chor erhebt sich auf einer eigenen Empore die **Orgel**. Das imposante und dekorative Werk wurde im Jahre 1711 von dem in Aurich geborenen Orgelbauer *Gerhard von Holy*, einem Schüler Arp Schnitgers, geschaffen. Sie ist als nationales Denkmal anerkannt und in internationalen Fachkreisen hoch geschätzt. Mit vier Werken (drei Manuale und Pedal), 32 Registern und 1770 Pfeifen ist sie die zweitgrößte historische Orgel Ostfrieslands. Orgelkonzerte mit Künstlern der ganzen Welt machen ihren Wert deutlich.

Im Zuge der Anpassung an den damaligen Zeitgeschmack gingen 1883/84 sieben Originalregister sowie die originalen Klaviaturen und Registerzüge verloren. Weitere drei Register fielen 1917 der Ablieferung für Kriegszwecke zum Opfer. Erhalten ist noch die originale Balganlage mit fünf Keilbälgen sowie die Windladen. Während die Prospektpfeifen erneuert wurden, ist der Orgelprospekt noch aus dem Jahre 1711.

Im Zuge der umfangreichen Restaurierung 1999 durch die Orgelwerkstatt *J. Ahrend* aus Leer/Loga wurde das originale Klangbild wieder neu hergestellt. Sechs Register stammen noch aus der Vorgängerorgel, die der Überlieferung nach um 1530 aus der Klosterkirche zu Marienkamp bei Esens nach Dornum gekommen ist.

Die Farbigkeit des Innenraumes

Als eine architektonische Besonderheit im ostfriesischen Raum gilt nicht nur die prächtige Ausstattung, sondern auch die Farbigkeit des Innenraumes. Der grau-blau-weiße Anstrich geht auf die letzte Restaurierung im Jahre 1962 zurück. Bis dahin waren Altar, Kanzel und Herrenstuhl einfarbig braun. Durch die neue Farbgebung wurde der barocke Gesamteindruck des Kirchenraumes stark hervorgehoben. Vor allem die Ornamente sowie der figürliche Schmuck an Kanzel und Altar treten nun besonders plastisch hervor.

Die Matthäuskirche in Resterhafe

In nur geringer Entfernung (ca. 1 km) befindet sich südlich von Dornum die Kirche zu Resterhafe. Auf einer über fünf Meter hohen, frei stehenden Warf ist sie schon von weither sichtbar. Zur Kirchengemeinde Resterhafe gehören noch die Ortsteile Schwittersum und Reersum. Seit 1962 ist die Gemeinde Resterhafe pfarramtlich mit der Kirchengemeinde Dornum verbunden, nachdem der letzte amtierende Pastor *Ubbo Voß*, der von 1912 bis 1962 (!) die Gemeinde betreut hatte, wegen seines hohen Alters seinen Dienst beendet hatte.

Der Name »**Resterhafe**« verleitet zu der Annahme, dass es sich hierbei um den Rest eines Hafens handeln könnte. Tatsächlich aber rührt die Bezeichnung »Hafe« von Hofe und bezeichnet vielleicht den Hof der Familie der Rester.

Erbaut wurde die Kirche vermutlich zur Mitte des 13. Jahrhunderts als so genannte Einraumkirche aus Backsteinen im Klosterformat. Sie trägt den Namen des Apostels Matthäus. Als Fundament dienen, wie zu der Zeit üblich, schwere Granitsteine.

Während einer Grabung im Inneren der Kirche im Jahre 1972 stieß man in einer Tiefe von eineinhalb Meter auf den Boden einer älteren Kirche. Dies lässt die Vermutung zu, dass sich an gleicher Stelle schon einmal eine Kirche befand, vielleicht eine Holzkirche.

Im Laufe der Geschichte hat die Kirche schon zahlreiche Veränderungen erfahren. Einer der bedeutendsten äußeren Eingriffe erfolgte im Jahre 1806, als man das bis dahin bestehende Satteldach durch Abbruch der östlichen und westlichen Giebeldreiecke mit einem Walmdach versah. Die so gewonnenen Steine verwendete man für den noch vorhandenen westlichen Anbau, der bis 1892 der Gemeinde als Schulraum diente.

Neben der Kirche erhebt sich der **Glockenturm**. Er dürfte etwas später als die Kirche entstanden sein. In ihn gelangt man durch eine sehr niedrige Eingangstür an der Nordseite.

Zwei **Glocken** rufen schon seit Jahrhunderten die Gemeinde zum Gottesdienst. Die größere Glocke im östlichen Schallloch wurde

1473 von dem bekannten Glockengießer *Bernd Klinge* gegossen. Sie hat einen Durchmesser von 125 Zentimeter und wiegt 1,8 Tonnen. In ihrem Mantel befindet sich eine teilweise nicht mehr lesbare Inschrift. Ein Relief der Himmelskönigin Maria mit Krone kennzeichnet die Glocke als Marienglocke.

Die kleinere Glocke im westlichen Schallloch wurde 1757 von *O. B. Fratema* zu Emden gegossen. Sie hat einen Durchmesser von 100 Zentimeter und ein Gewicht von etwa einer Tonne. Hierbei handelt es sich wahrscheinlich um eine ältere Glocke, die im Jahre 1757 umgegossen worden ist. In ihrem Mantel befindet sich folgende Inschrift: »Ist Gott für uns, wer mag wider uns sein.« Darunter: »Es goß mich O. B. Fratema zu Emden unter Gottes Segen und unter der durchlauchtichsten Herrin Sophia Anna von Wallbrunn, geborene von Closter Herrin in Dornum und Petkum ist diese Glocke restauriert worden 1757 n. Chr.«

Und weiter: »Wie ich dich finde, so richte ich dich«. »Mein äusserer Thon fliesst aus inneren Grunde, ach waer ein jeder Christ das was er führt im Munde.«

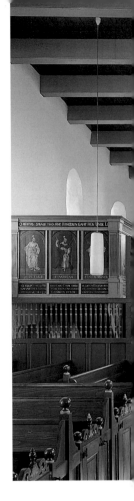

Rundgang

Mit Ausnahme der beiden im östlichen Giebel befindlichen **Fenster**, die wohl erst beim Umbau im Jahre 1806 ihre jetzige Form erhalten haben, stammen die anderen unterschiedlich hohen Rundbogenfenster aus der Zeit der Entstehung der Kirche.

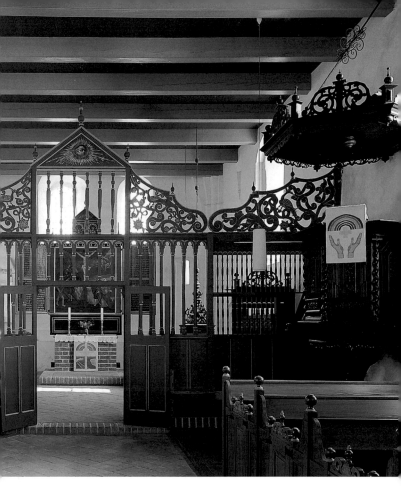

▲ *Innenansicht der Matthäuskirche in Resterhafe nach Osten*

An der Nord- und Südwand erkennt man zwei sich gegenüber-liegende zugemauerte **Türeingänge**. Sie dürften noch aus einer Zeit stammen, als Männer und Frauen getrennt am Gottesdienst teil-nahmen.

Der **Gedenkstein** an der Südwand erinnert an den am 19. März 1564 in Esens geborenen und von 1584 bis 1602 an der Kirche tätigen Pastor *David Fabricius*. Hier in der kleinen Gemeinde Resterhafe fand David Fabricius Zeit und Muße sich seiner Neigung, der Astronomie und Mathematik, zu widmen. So schuf er hier 1589 die erste bedeutende Karte der »Grafschaft Ostfrieslandt«, eine Karte mit einer bis dahin nicht gekannten Genauigkeit. Am 13. August 1596 gelang ihm die Entdeckung des veränderlichen Stern »Myra Ceti« im Sternbild des Walfisch. Diese Entdeckung erregte in der damaligen Fachwelt Aufsehen, fand Anerkennung und machte ihn weithin bekannt. Mit dem Dänen Tycho Brahe, mit Johannes Kepler und vielen anderen war er im ständigen Briefwechsel. Reisen führten ihn nach Prag und in andere Großstädte Europas.

Durch den westlichen Anbau betritt man die Kirche. Ein breiter Mittelgang führt zum Chorraum. Das Gestühl an beiden Seiten wurde im Jahre 2002 stilecht erneuert und ersetzte die über hundert Jahre alten Bänke.

Durch einen hölzernen **Lettner** aus dem Jahre 1751, der in ostfriesischen Kirchen eine Seltenheit darstellt, fällt der Blick auf den Altar. Von der oberen Spitze des Lettners blickt das »Auge Gottes«.

Der **Altar** ist eine Stiftung des Dornumer Häuptlings *Herro Mauritz von Closter* und seiner Gemahlin *Almeth Frydag von Gödens* um 1640. Er wird von einer Wappentafel bekrönt. Das Altargemälde ist eine Kopie des Dornumer Altarbildes und wurde 1830 von dem in Resterhafe amtierenden Pastor *Gottfried Kittel* gemalt. Die Tafeln rechts und links sind in niederdeutscher Sprache beschriftet. Auf der rechten befindet sich das Glaubensbekenntnis und auf der linken die zehn Gebote.

In den Wänden des Chorraumes sind drei **Nischen** eingelassen. Sie dürften noch aus der vorreformatorischen Zeit stammen und zu Aufbewahrung des Abendmahlgerätes gedient haben.

Die **Empore** im Chorraum dürfte der frühere Herrschaftsstuhl gewesen sein, denn die ehemaligen Herren von Dornum waren Patronatsherren der Kirche zu Resterhafe. Sie ist geschmückt mit den Bildnissen der Evangelisten und Apostel. Unter der Empore befinden sich an der Wand drei, zum Teil sehr alte **Grabplatten**.

Der **Taufstein** ist durch einen Zementputz entstellt, sein Alter ist nicht bekannt. – Die **Kanzel** wurde der Überlieferung nach von zwei Eingesessenen der Kirchengemeinde im Jahre 1690 gestiftet. Sie ersetzte damals eine Vorgängerin aus dem Jahr 1597. – Ein kostbarer **Messingkronleuchter**, eine Stiftung der Familie Remmer Boden, musste 1943 für Kriegszwecke abgeliefert werden.

An der Westseite befindet sich auf einer Empore die **Orgel**. Sie wurde im Jahre 1963 von der Orgelwerkstatt *Führer* in Wilhelmshaven angefertigt. Sie hat fünf Register, ein Manual und Pedal. Die Vorgängerin hatte man 1838 gebraucht in Aurich erworben und war nicht mehr bespielbar.

An den weiß gestrichenen Wänden entdecken wir drei **Epitaphe**. Das eine aus dem Jahre 1590 erinnert an *Hendrick Fabricius*, ein verstorbenes Kind des Pastors David Fabricius. Ein weiteres an *Christiane Funk*, die früh verstorbene Ehefrau des Pastors Johann Christian Hekelius, von dem uns ein erschütternder Bericht der Weihnachtsflut 1717 überliefert ist. Eine dritte Tafel an dem im Jahre 1673 verstorbenen *Sohn des Pastors Casper Hinrich Docin*.

Literatur

Paul Otten, Dornum, Soltau-Kurier, Norden 1997.
Georg Dehio – Handbuch der Deutschen Kunstdenkmäler. Bremen, Niedersachsen, München/Berlin 1992.

Dornum und Resterhafe
Bundesland Niedersachsen
Pfarramt
Kirchstraße 19
26553 Dornum

www.kirche-dornum.de

Aufnahmen: Dirk Nothoff, Gütersloh
Druck: F&W Mediencenter, Kienberg

Titelbild: *Die Bartholomäuskirche in Dornum von Osten*
Rückseite: *Die Matthäuskirche in Resterhafe von Südwesten*

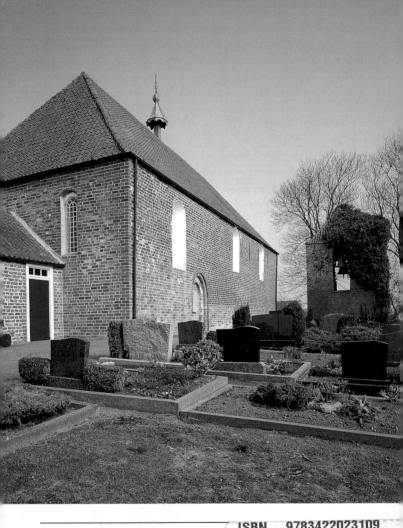

DKV-KUNSTFÜHRER N
8. Auflage 2010 · ISBN 9
© Deutscher Kunstverla
Nymphenburger Straße
www.dkv-kunstfuehrer.

ISBN 9783422023109

9 783422 023109